羲之·三字经

人民美术出版社
北京

中国历代
书法名家作品集字
王羲之·三字经

［主编　江锦世］

图书在版编目（CIP）数据

中国历代书法名家作品集字. 王羲之. 三字经 / 江
锦世著. -- 北京：人民美术出版社，2017.12
（2019.9重印）
ISBN 978-7-102-07880-9

Ⅰ.①中… Ⅱ.①江… Ⅲ.①汉字—法帖—中国—
东晋时代 Ⅳ.①J292.21

中国版本图书馆CIP数据核字(2017)第270816号

主编：江锦世

编者：江锦世

　　　刘甲园

中国历代书法名家作品集字·王羲之·三字经
ZHONGGUO LIDAI SHUFA MINGJIA ZUOPINJIZI ·
WANG XIZHI · SANZIJING

编辑出版	人民美术出版社
	（北京市朝阳区东三环南路甲3号　邮编：100022）
	http://www.renmei.com.cn
	发行部：（010）67517601
	网购部：（010）67517743
选题策划	李宏禹
责任编辑	李宏禹
装帧设计	郑子杰
责任校对	冉　博
责任印制	胡雨竹
制　　版	朝花制版中心
印　　刷	天津千鹤文化传播有限公司
经　　销	全国新华书店

版　次：2017年第1版　2019年9月第3次印刷
开　本：710mm×1000mm　1/8
印　张：8.5
印　数：16401-19400册
ISBN 978-7-102-7880-9
定价：28.00元
如有印装质量问题影响阅读，请与我社联系调换。（010）67517602

王羲之的书法艺术特色

李宏禹

王羲之（三〇三—三六一），东晋书法家，字逸少，祖籍琅琊（今山东临沂）。后迁会稽山阴（今浙江绍兴）。历任秘书郎、宁远将军、江州刺史，后为会稽内史，领右将军，人称『王右军』『王会稽』。王羲之是东晋伟大的书法家，被后人尊为『书圣』。其子王献之书法亦佳，世人合称『二王』。此后，历代王氏家族书法人才辈出，为中国书法艺术的发展做出了杰出的贡献。

『旧时王谢』，即琅琊王氏和陈郡谢氏，是魏晋南北朝时期中国最著名的两大门阀士族，其政治影响一直延续到唐代。琅琊王氏是东汉晚期以后最著名的门阀世家之一，王羲之的祖、父辈都曾在西晋、东晋担任重职，并与司马皇室联姻。王羲之的书法初学其姨母卫夫人和叔父王廙，草书学张芝，真书学钟繇，晚年博采众长，精研体势，自成一家，笔势劲健峻拔，结构严谨，气韵典雅精丽，为当时士族书法之最为杰出者。其传世楷书以《黄庭经》《乐毅论》《东方朔画赞》等小楷为最；行书以《兰亭序》《快雪时晴帖》《奉橘帖》《寒切帖》《孔侍中帖》及《丧乱帖》等为最；草书则以《十七帖》为最。

王羲之书法最明显的特征是气韵的典雅精丽和笔力的雄健遒劲。表现在点画上，就是用笔的细腻多变，一变汉魏隶书和早期楷书的质朴而美轮美奂。在王羲之以前，汉字书体上承汉、魏，已经从汉代流行的隶书、章草中演化出行书、今草和楷书（当时仍然称为隶书），但风格古朴，尚未脱尽隶意。王羲之及其同期士族书法家们在使用的过程中不断变革，使各种书体的点画与气韵不断向健拔清丽的方向发展。用笔结体则欹侧取妍，势巧形密，中锋、侧锋并用，运笔迅疾，便于书写，加强了书体的艺术性和实用性。草书则一改章草传统，减省笔画而不失字形，用笔更趋方折劲健，流丽动人。王羲之的书法为后代开辟了艺术的新天地，成为后人无法超越的艺术典范，唐太宗称其为『贵越神品，古今莫二』。

梁武帝作《古今书人优劣评》称：『王羲之书字势雄逸，如龙跳天门，虎卧凤阁，故历代宝之，永以为训。』崇尚江南士族文化的唐太宗更对王羲之推崇备极，亲自为《晋书·王羲之传》撰写传论，认为『所以详察古今，研精篆素，尽善尽美，其惟王逸少乎！观其点曳之工，裁成之妙，烟霏露结，状若断而还连；凤翥龙蟠，势如斜而反直。玩之不觉为倦，览之莫识其端，心摹手追，此人而已。』唐高宗、武则天时期，李嗣真著《书后品》，对王羲之的评价进一步细致深入。

『右军正体如阴阳四时，寒暑调畅，岩廊宏敞，簪琚肃穆。其声鸣也，则铿锵金石；其芬郁也，则氤氲兰麝；其难徵也，则缥缈而已仙；其可觌也，则昭彰而在目。可谓书之圣也。若草、行杂体，如清风出袖，明月入怀，瑾瑜烂而五色，黼绣摛其七采，故使离朱丧明，子期失听，可谓草之圣也。其飞白也，犹夫雾縠卷舒，烟空照灼，长剑耿介而倚天，劲矢超腾而无地，可谓飞白之仙也。又如松岩点黛，蓊郁而起朝云，飞泉漱玉，洒散而成暮雨。既离方以遁圆，亦非丝而异帛，趣长而笔短，差难缕陈。』

王羲之书法的影响是巨大的。从南北朝直到今天，几乎所有的中国读书人都受到其影响，都以他的书法为最高典范。而王羲之及其同时期士族书法家们的艺术思想和艺术创造，确立了后世中国书法艺术的基本审美标准与典范。

人之初 性本善 性相近 習相遠 苟不教 性乃遷

人之初，性本善。性相近，习相远。苟不教，性乃迁。

中国历代书法名家作品集字·王羲之·三字经

此五行 本乎数

曰仁义礼智信

此五常不容紊

中国历代书法名家作品集字·王羲之·三字经

稻粱菽麦黍稷

此六谷人所食

马牛羊鸡犬豕

稻粱菽，麦黍稷。此六谷，人所食。马牛羊，鸡犬豕。

中国历代书法名家作品集字·王羲之·三字经

教之道贵以專

昔孟母擇鄰處

子不學斷機杼

竇燕山有義方

教五子名俱揚

養不教父之過

中国历代书法名家作品集字·王羲之·三字经

教不严师之惰

子不学非所宜

为不学老何为

中国历代书法名家作品集字·王羲之·三字经

玉不琢 不成器

人不学 不知义

为人子 方少时

亲师友 习礼仪

香九龄 能温席

孝于亲 所当执

融四岁能让梨
弟于长宜先知
首孝悌次见闻

中国历代书法名家作品集字·王羲之·三字经

知某數識某文

一而十十而百

百而千千而萬

中国历代书法名家作品集字·王羲之·三字经

三才者　天地人

三光者　日月星

三纲者　君臣义

中国历代书法名家作品集字·王羲之·三字经

父子親夫婦順

曰春夏曰秋冬

此四時運不窮

中国历代书法名家作品集字·王羲之·三字经

曰南北 曰西東

此四方 應乎中

曰水火 木金土

中国历代书法名家作品集字·王羲之·三字经

此六畜，人所饲。曰喜怒，曰哀惧。爱恶欲，七情具。

此六畜人所饲

曰喜怒曰哀惧

爱恶欲七情具

中国历代书法名家作品集字·王羲之·三字经

匏土革　木石金

絲與竹　乃八音

高曾祖　父而身

匏土革，木石金。絲與竹，乃八音。高曾祖，父而身。

鲍土革，木石金。丝与竹，乃八音。高曾祖，父而身。

中国历代书法名家作品集字·王羲之·三字经

身而子子而孙

自子孙至玄曾

乃九族人之倫

父子恩，夫婦從。兄則友，弟則恭。長幼序，友與朋。

中国历代书法名家作品集字·王羲之·三字经

君则敬，
臣则忠。
此十义，
人所同。
凡训蒙，
须讲究。

君则敬臣则忠

此十义人所同

凡训蒙须讲究

详训诂　明句读

为学者　必有初

小学终　至四书

中国历代书法名家作品集字·王羲之·三字经

論語者二十篇

群弟子記善言

孟子者七篇止

講道德說仁義

作中庸乃孔伋

中不偏庸不易

中国历代书法名家作品集字·王羲之·三字经

作大学，乃曾子。自修齐，至平治。孝经通，四书熟。

作大學乃曾子

自修齊至平治

孝經通四書熟

(二三)

中国历代书法名家作品集字·王羲之·三字经

如六经始可读

诗书易礼春秋

艳六经当讲求

中国历代书法名家作品集字·王羲之·三字经

有连山 有归藏

有周易 三易详

有典谟 有训诰

有誓命書之奥

我周公作周禮

著六官存治體

中国历代书法名家作品集字·王羲之·三字经

大小戴注禮記

述聖言禮樂備

日國風日雅頌

中国历代书法名家作品集字·王羲之·三字经

曰四诗当讽咏

诗既亡春秋作

寓褒贬别善恶

三传者，有公羊。有左氏，有谷梁。经既明，方读子。

三传者有公羊

有左氏有谷梁

经既明方读子

中国历代书法名家作品集字·王羲之·三字经

擷其要記其事

五子者有荀揚

文中子及老莊

经子通 读诸史

考世系知终始

自羲农至黄帝

中国历代书法名家作品集字·王羲之·三字经

舜三皇居上世
唐有虞号二帝
相揖逊称盛世

中国历代书法名家作品集字·王羲之·三字经

夏有禹

商有汤

周文武

称三王

夏传子

家天下

中国历代书法名家作品集字·王羲之·三字经

六百载　至纣亡

汤伐夏国号商

四百载迁夏社

周武王始诛纣

八百载寵长久

周輈東王纲隆

中国历代书法名家作品集字·王羲之·三字经

逞干戈 尚遊說

始春秋 終戰國

五霸強 七雄出

逞干戈，尚游说。始春秋，终战国。五霸强，七雄出。

逞干戈，尚游说。始春秋，终战国。五霸强，七雄出。

三六

中国历代书法名家作品集字·王羲之·三字经

嬴秦氏　始兼并

传二世　楚汉争

高祖兴　汉业建

中国历代书法名家作品集字·王羲之·三字经

至孝平王莽篡

光武兴为东汉

四百年终于献

魏蜀吴争汉鼎

号三国迄两晋

宋齐继梁陈承

中国历代书法名家作品集字·王羲之·三字经

为南朝都金陵

北元魏分东西

宇文周与高齐

中国历代书法名家作品集字·王羲之·三字经

迨至隋一土字

不再傳失統緒

唐高祖起義師

中国历代书法名家作品集字·王羲之·三字经

除隋乱 創國基

二十傳 三百載

梁滅之 國乃改

中国历代书法名家作品集字·王羲之·三字经

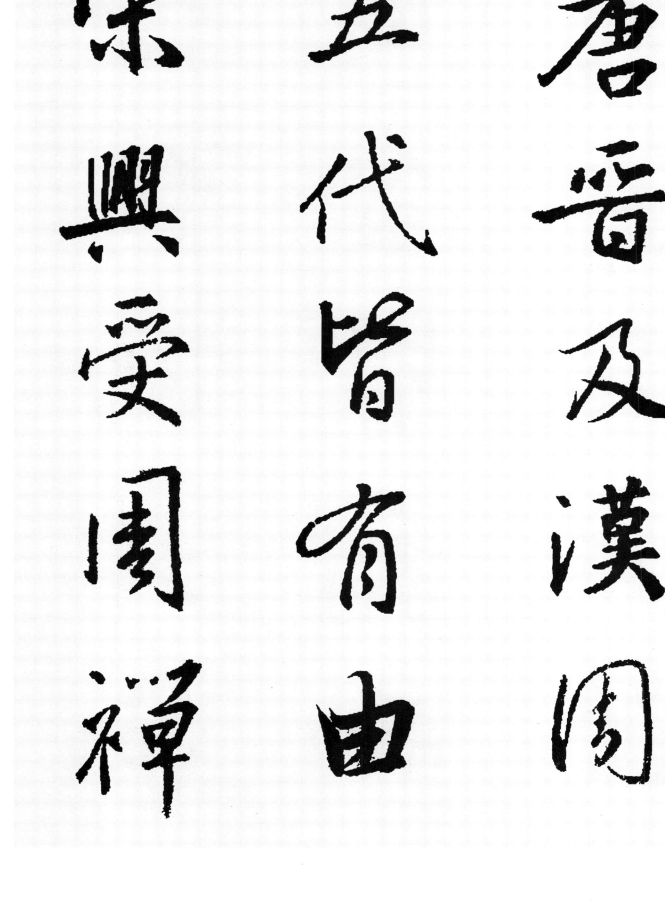

中国历代书法名家作品集字·王羲之·三字经

十八傳　南北混

遼與金　皆稱帝

元滅金　絕宋世

中国历代书法名家作品集字·王羲之·三字经

興圖廣超前代

九十年國祚廢

太祖興國太明

号洪武，都金陵。追成祖，迁燕京。十六世，至崇祯。

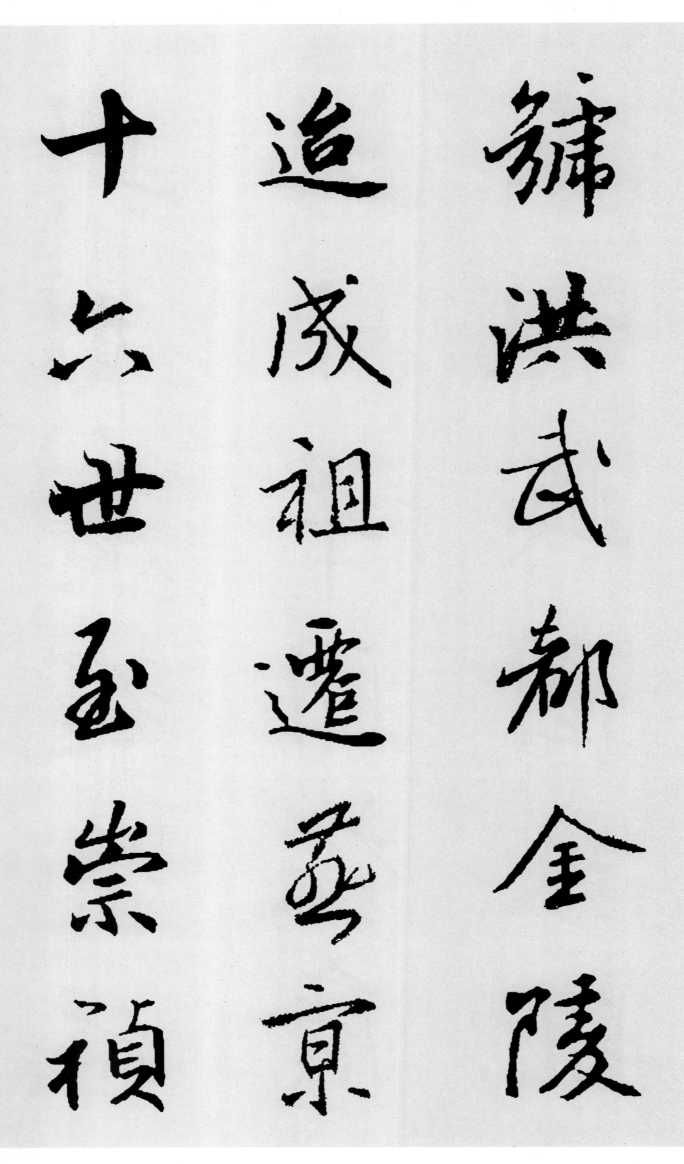

旒洪武都金陵

追成祖遷燕京

十六世至崇祯

中国历代书法名家作品集字·王羲之·三字经

榷阉肆寇如林李闯出神器焚清世祖应景命

中国历代书法名家作品集字·王羲之·三字经

靖四方，克大定。古今史，全在兹。载治乱，知兴衰。

中国历代书法名家作品集字·王羲之·三字经

读史书考實錄

通古今若親目

口而誦心而惟

中国历代书法名家作品集字·王羲之·三字经

朝於斯夕於斯

昔仲尼師項橐

古聖賢尚勤學

中国历代书法名家作品集字·王羲之·三字经

赵中令 读鲁论 彼既仕 学且勤 披蒲编 削竹简

彼無書且知勉

頭懸梁錐刺股

彼不教自勤苦

中国历代书法名家作品集字·王羲之·三字经

如囊萤 如映雪

家雖貧 學不輟

如負薪 如掛角

中国历代书法名家作品集字·王羲之·三字经

身虽劳苦卓

苏老泉二十七

始发愤读书籍

中国历代书法名家作品集字·王羲之·三字经

彼既老稍悔遲

尔小生宜早思

若梁灏八十二

中国历代书法名家作品集字·王羲之·三字经

對大廷 魁多士

彼既成 眾稱異

爾小生 宜立志

中国历代书法名家作品集字·王羲之·三字经

莹八岁能咏诗泌七岁能赋棋彼颖悟人称奇

尔幼学，当效之。蔡文姬，能辩琴。谢道韫，能咏（咏）吟。

尔幼学 当效之 蔡文姬 能辩琴 谢道韫 能咏吟

中国历代书法名家作品集字·王羲之·三字经

彼女子且聪敏

尔男子当自警

唐劉晏方七歲

举神童 作正字
彼虽幼 身已仕
尔幼学 勉而致

中国历代书法名家作品集字·王羲之·三字经

有 为 者 亦 若 是

犬 守 夜 雞 司 晨

苟 不 學 曷 為 人

蚕吐絲蜂釀蜜人不學不如物為而學壯而行

中国历代书法名家作品集字·王羲之·三字经

上致君下澤民

揚名聲顯父母

光於前裕於後

中国历代书法名家作品集字·王羲之·三字经

人遺子金滿籯

我教子惟一經

勤有切戲無益

人遺子，金满籯。我教子，惟一经。勤有功，戏无益。

（六四）

中国历代书法名家作品集字·王羲之·三字经

戒之哉宜勉勵

江錦世刘甲園集字

中国历代书法名家作品集字·王羲之·三字经